Günter Schuchardt

Lucas Cranach
und seine Söhne

GEMALTE BOTSCHAFTEN

SCHNELL + STEINER

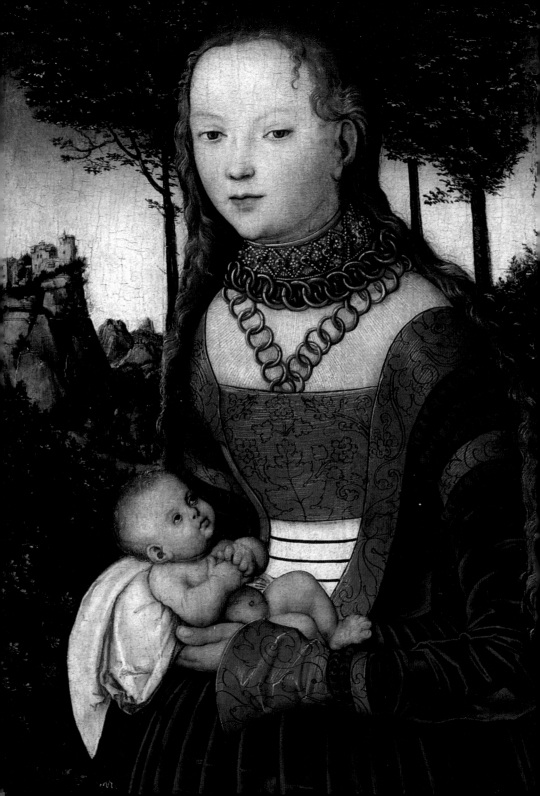

Inhalt

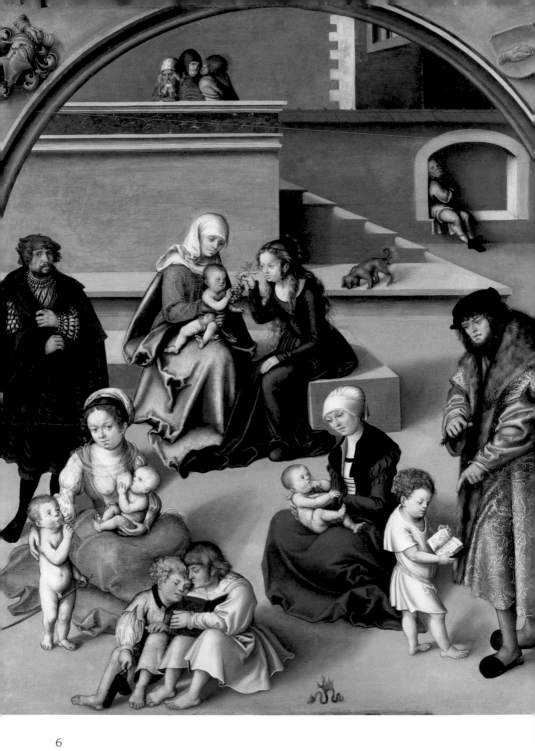

Wer kennt ihn nicht, den berühmten Lucas Cranach, den Freund Luthers und seiner Mitstreiter um die evangelische Sache, den treuen Diener seiner Fürsten? Wer hat von ihm nicht wenigstens ein Bild gesehen, ein Marienbild oder ein Bildnis Luthers oder Friedrichs des Weisen oder eine seiner nackten weiblichen Gestalten, eine Venus oder Lucretia oder wie sie sonst noch heißen mögen? Wo wäre denn auch die öffentliche Sammlung, die nicht stolz wäre auf ihre ein oder zwei Dutzend Cranachs, wenn es ihr versagt ist, einen Dürer, Holbein oder Baldung zu besitzen? Und wer auch keinen von diesen drei Großen so recht kennt, den vierten Großen kennt er natürlich. Alle, alle kennen sie ihn, den berühmten Lucas Cranach. Sie glauben es wenigstens. Aber gibt es wohl auch nur einen, der ihn wirklich kennt? ... ❮❮

... fragte schon Eduard Flechsig in der Einleitung seiner Cranachstudien, die im Jahr 1900 in Leipzig erschienen.

Tatsächlich aber ist das auf uns überkommene Gesamtwerk von Vater und Söhnen Cranach so umfangreich wie keine andere künstlerische Hinterlassenschaft der Zeit. Selbst wenn die ästhetische und handwerkliche Qualität aus heutiger Sicht mitunter als stark schwankend wahrgenommen wird, war dies wohl auch dem immensen Schaffenspensum der Wittenberger Werkstatt, ihrer arbeitsteiligen Organisation und der Duldsamkeit der Auftraggeber geschuldet. Niemand weiß, wie viele Gemälde in den rund 80 Jahren ihrer Existenz tatsächlich entstanden sind, häufig wird deren Zahl auf 5.000 geschätzt. Das würde bedeuten, dass alle fünf bis sechs Tage ein Bild – ob kleines Porträt oder großes Retabel – die Werkstatt verlassen haben müsste.

Lucas Cranach d. Ä., Heilige Sippe, um 1510–1512, Akademie der bildenden Künste Wien

Lucas Cranach der Ältere – von Kronach nach Wien

Das kleine fränkische Städtchen Kronach gehörte zum Bistum Bamberg, das Fürstbischof Georg von Schaumberg verwaltete. Im Haus Markt 45 kam angeblich im Jahr 1472 ein Junge zur Welt, den man Lucas nannte. Vater Hans Maler (Moler oder Moller) war ein künstlerisch tätiger Handwerker, der es zu einigem Wohlstand gebracht hatte, die Mutter eine geborene Hübner. Ein Taufeintrag fehlt, über Kindheit und Jugend des später so berühmten Malerunternehmers ist nur sehr wenig bekannt. Lucas' Geburtsjahr gibt immer wieder Anlass zu Spekulationen. Ist den Altersangaben auf dem Porträt in Florenz, im Holzschnitt von 1542, der Cranach als Wittenberger Bürgermeister zeigt, oder in der Denkschrift seines Vetters Matthias Gunderam zu glauben? Hat er sich selbst im Alter hinsichtlich seines Geburtsdatums geirrt? Gab er sich als junger Künstler älter, um Reife gegenüber seinen Auftraggebern zu suggerieren?

Lediglich in Streitigkeiten mit den Nachbarn und deren Kindern wurde er ab 1495 aktenkundig. Zu dieser Zeit scheint Lucas schon nicht mehr in seiner Geburtsstadt gewesen zu sein und befand sich wohl auf der damals üblichen Wanderschaft, die sich seiner Lehre in der väterlichen Werkstatt anschloss. Als er drei Jahre später als Zeuge geladen werden sollte, bat sein Vater um einen Monat Aufschub, um ihn nach Kronach zurückzuholen. Am plausibelsten scheint die Vermutung, Lucas habe zunächst als Formschneider, der Entwürfe anderer Künstler in Druckformen schnitt, in Nürnberg oder in einer anderen süddeutschen Stadt gearbeitet. Dies würde später die auffällige Reife seiner ersten bekannten Holzschnitte erklären.

Vergleicht man Lucas' Werdegang mit seinen bekannten fränkischen Zeitgenossen, etwa mit Albrecht Dürer oder Hans Burgkmair d. Ä., erscheint das glaubhaft. Sie alle waren mit 23, spätestens 24 Jahren Handwerksmeister, heirateten und begründeten ihren eigenen Hausstand. Selbst Lucas Cranachs Söhne Hans und Lucas d. J., geboren um 1513 und 1515, traten mit gerade 20 als Gesellen in die väterliche Werkstatt ein. Hans Cranachs erstes signiertes Gemälde trägt die Jahreszahl 1534.

Ende 1499 hatte es erneut auf der Veste Coburg gebrannt, nur eine Tagesreise von Kronach und nicht viel weiter von Nürnberg entfernt. Kurfürst Friedrichs des Weisen mitregierender Bruder Johann der Beständige veranlasste einen raschen Wiederaufbau, zur Ausschmückung des Fürstenbaus wurden Künstler gebraucht. Es liegt durchaus nahe, dass Lucas d. Ä. hier tätig wurde und dabei den beiden sächsischen Herrschern auffiel. In dieser Zeit entstand sein erstes für uns fassbares Porträt, das Bildnis eines bartlosen jungen Mannes (heute in Kronberg), das lange Albrecht Dürer zugeschrieben wurde und einst im Ausschnitt den Zehn-DM-Schein zierte. Es ist die offene, sinnliche Landschaft mit den für Cranach d. Ä. so typischen Höhenburgen im Hintergrund, die dessen Urhe-

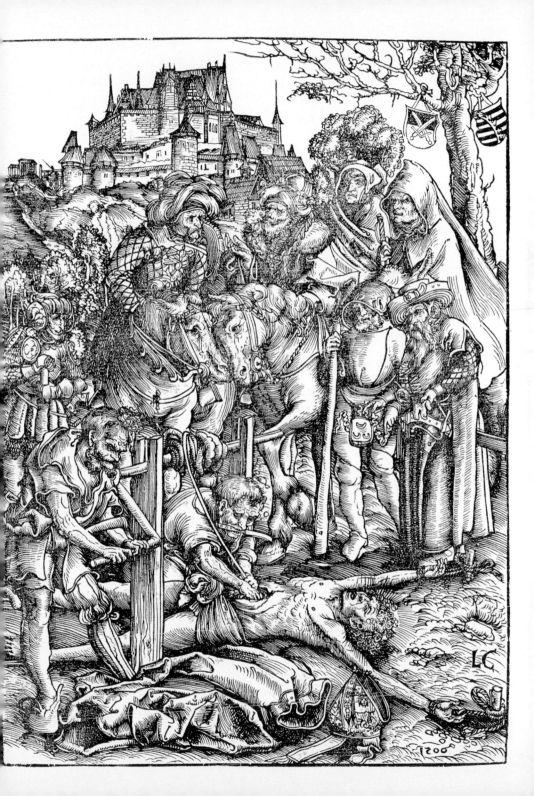

berschaft zu bescheinigen vermag. Schon hier finden sich Anknüpfungen an den später sogenannten Donaustil, dem man die Erfindung der poetischen Stimmungslandschaft in Bezug zum abgebildeten Geschehen zubilligt und dessen früher Vertreter Lucas werden sollte.

So setzte er 1501 oder im Folgejahr seine Wanderschaft in Richtung Süden fort. Ferneres Ziel war Wien, die größte deutsche Stadt, Residenz König Maximilians I., des Habsburgers und designierten Kaisers. Welchen Künstlern er auf dem Weg begegnete, die ihn in diesem völlig neuen Naturverständnis bestärkten, ist nicht überliefert. Albrecht Dürers Werke kannte Lucas natürlich und verstand sich immer als Konkurrent und Herausforderer. Begegnet sind sich beide allerdings erst zwei Jahrzehnte danach in Nürnberg. Spätestens 1502 erreichte Lucas die Donaumetropole.

Die Wiener Universität galt als Vorreiter des Humanismus. Ihr auf Veranlassung des Königs gegründetes Poetenkolleg, das der fränkische Dichter Konrad Celtis (Bickel) leitete und an dem der Schweinfurter Johannes Cuspinian (Spießheimer) lehrte, beschritt neue Wege der Ausbildung durch die Wiederbelebung der antiken Hochkultur. In dieser Umgebung wurde Lucas als beinahe Dreißigjähriger wieder unter seinen Landsleuten fassbar. Hier entstanden die Ehebildnisse von Cuspinian und seiner ersten Frau Anna Putsch, hier schuf er seine frühesten Kreuzigungen und Holzschnittfolgen. Bevor Lucas Wien wieder verließ, malte er das Bild der Heiligen Familie, die Ruhe auf der Flucht nach Ägypten (Staatliche Museen Berlin). Zum ersten Mal signierte er mit den ineinander geschlungenen Initialen L und C, Lucas aus Cronach, und der Jahreszahl 1504. Im selben Jahr noch erhielt er ein verlockendes Angebot aus Wittenberg.

Am kursächsischen Hof in Wittenberg

Die Offerte Friedrichs des Weisen erreichte ihn in Coburg. Sie bot Lucas eine Festeinstellung an. Im Vorjahr war bereits der Venezianer Jacopo de' Barbari am Hof angestellt worden, einer der wenigen Künstler, die es zu dieser Zeit nach Norden zog. Zuvor hatte er sich im Dienst König Maximilians I. in Nürnberg und in Dürers Umkreis befunden.

Doch während Dürer und andere Zeitgenossen nur sporadisch an hochadelige Häuser gebunden waren, erhielt Lucas in Wittenberg 1505 zwei Mal ein Grundgehalt, 40 Gulden am 14. April und 50 Gulden am 24. Juni, das Zwanzigfache eines niederen Bediensteten, einen Platz in der Hofküche, Sommer- und Winterkleidung sowie ein Pferd nebst Futter. Lieferte er Bilder, gab es jeweils ein zusätzliches Honorar. De' Barbari empfing ebenfalls eine Zahlung von 40 Gulden, was bedeuten kann, dass er im Juni schon nicht mehr in der Stadt weilte.

Die neue Schloss- und spätere Universitätskirche Allerheiligen stand vor der Fertigstellung, Friedrich stiftete mehrere Altäre. Dürer hatte zwar 1504 die »Anbetung der Heiligen Drei Könige« (heute Florenz) für das Gotteshaus geschaffen, hielt sich nun aber in Venedig auf, um im Auftrag deutscher Kaufleute in der Bartholomäuskirche ein großes Rosenkranzfest zu malen. Der Kurfürst konnte schon deshalb

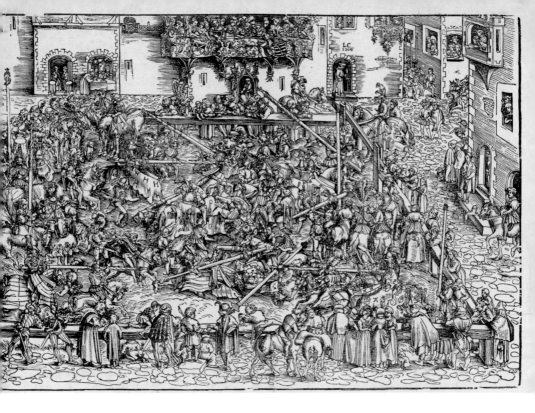

nicht auf ihn warten. Für die gesamte Ausstattung benötigte er umgehend einen fähigen Künstler mit entsprechendem Organisationstalent für eine ganze Gruppe von Akteuren. Er sollte nicht enttäuscht werden, erwies sich Lucas doch sehr bald nicht nur als begabte Malerpersönlichkeit, sondern auch als umsichtiger praktischer Kunsthandwerker, Innenarchitekt, Festausstatter, Kaufmann und Diplomat. Doch zunächst widmete er sich intensiv der Malerei. 1506 entstand der Katharinenaltar (heute in Dresden), die Bewährungsprobe für seine Einstellung, die er glänzend bestand. Auch der zwischen 1507 und 1509 geschaffene Marienaltar (heute in Dessau) war für die Schlosskirche bestimmt. Den Hochaltar aber und weitere Bilder zerstör-

te der verheerende Kirchenbrand während des Siebenjährigen Krieges im Jahr 1760.

Parallel zu den Gemälden schuf er einige kraftvolle Holzschnitte, die Versuchung des Heiligen Antonius, das Turnier auf dem Marktplatz (beide 1506) oder ein Parisurteil 1508, die bei Marschalk und Trebelius gedruckt worden sein müssen. Auch hier verwandte er die Initialen L und C und befestigte kursächsische Wappen an Balkonbrüstungen und Bäumen.

In Vorbereitung einer diplomatischen Reise in die Niederlande verlieh Friedrich

der Weise Cranach einen fürstlichen Wappenbrief. Das Wappen zeigt einen goldenen Schild, in ihm eine schwarze Schlange mit Fledermausflügeln, einer roten Krone auf dem Haupt und einem goldenen Ring mit Rubinstein im Maul. Vermutlich war es von Lucas selbst entworfen worden. Schon Jacopo de' Barbari hatte seine Arbeiten mit der Doppelschlange des Merkurstabes gekennzeichnet. Der Zweck der Reise in die Niederlande ist nicht genau bekannt. Die Vermutung, Kurfürst Friedrich der Weise trug sich mit Heiratsabsichten und bestellte ein Porträt der 17-jährigen Tochter Maria des Herzogs Wilhelm von Jülich-Berg, lässt sich nicht halten. Initiatoren könnten Erzherzogin Margarethe von Österreich und ihr künftiger Hofmaler de' Barbari gewesen sein. Sie residierte als Statthalterin der Niederlande in Mecheln und bemühte sich um die Versöhnung Habsburgs mit Sachsen. Dort übte sie auch die Vormundschaft über ihren Neffen Karl aus. Jener spätere Kaiser Karl V. erinnerte sich noch 1547, dass Cranach d. Ä. während dieser Reise ein Kinderbildnis von ihm angefertigt hatte, das ihn im Alter von acht Jahren zeigt. Wenigstens vier Monate weilte Lucas mit Christoph von München, seinem wahrscheinlich ersten Mitarbeiter in der Wittenberger Schlosswerkstatt, am Hof Margarethes und arbeitete weitere Bildnisaufträge ab. Sicher hat es auch einen intensiven künstlerischen Austausch gegeben, zumindest einige Werke von Barend van Orley, Jan Gossaert, Gerard David und Quentin Massys (Metsys) werden die beiden gesehen haben. Persönliche Begegnungen sind zwar nicht überliefert, doch eine Beeinflussung ist augenscheinlich, Lucas verfeinerte das Kolorit seiner Gemälde und legte nun mehr Wert auf die Ausarbeitung der stofflichen Textur. Zu dieser Zeit gab es bereits einen freien Kunstmarkt in Antwerpen, Künstler verstanden sich als Unternehmer, auch das mag Lucas in den Niederlanden mit Interesse aufgenommen haben.

Nach Hause zurückgekehrt, beauftragte ihn der Kurfürst zunächst aber mit der grafischen Darstellung seiner bedeutenden Reliquiensammlung, die mehrere tausend Stücke umfasste. Das 1509 gedruckte Wittenberger Heiltumsbuch enthält 117 Holzschnitte mit Abbildungen und Beschreibungen, eine völlig neue Form der Präsentation der Objekte wie in einem Ausstellungskatalog, die mehr Ausdruck von Ansehen als von Frömmigkeit gibt. Vorangestellt sind keine Gebete, sondern ein Kupferstich mit den zueinander gewandten Porträts der Brüder Friedrich und Johann sowie eine Genealogie ihrer Vorfahren.

Vom Hofmaler zum Ersten Bürger der Stadt

Lucas' Auftragsvolumen für den Hof entwickelte sich rasant, 1509 bezog er eine eigens für ihn eingerichtete Malerstube im Wittenberger Schloss. Spätestens zu diesem Zeitpunkt beschäftigte er mehrere Gesellen und Lehrjungen, deren Zahl bis auf ein Dutzend ansteigen sollte. Die Werkstatt wurde zu einer frühneuzeitlichen Manufaktur, über deren arbeitsteilige Organisation immer wieder auch im Zusammenhang mit der Signatur des Schlangenzeichens spekuliert wird. Die Autorschaft Cranachs d. Ä. lässt sich allein daraus nicht ableiten.

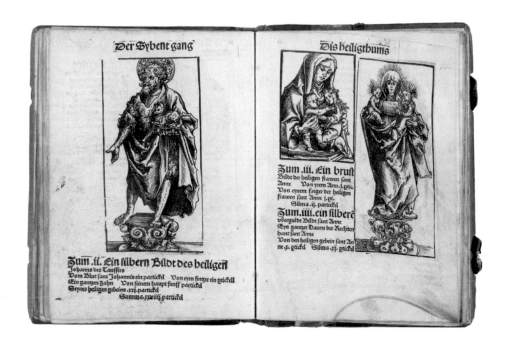

Der Sybent gang

Dis heiligthumbs

Zum .iii. Ein brust
Bilde der heiligen frawen sant
Anne Von yrem Arm. j.ptic.
Von eynem finger der heiligen
frawen sant Anne j.pt.
Suma .ij. particfel
Zum.iiii.ein silber
vbergulde Bilde sant Anne
Eyn ganger Daum der Rechten
hant sant Anne
Von den heiligen gebein sant An
ne .j. pticfel Suma .ij. pticfel

Zum .ii. Ein silbern Bildt des heiligen
Johanns des Tauffers
Vom Blut sant Johannis ein particfel Von eym finger ein geticfell
Ein gangen Zahn Von seinem haupt funff particfell
Seynes heiligen gebeine .xxj.particfel
Summa. xxiiij.particfel

1503 war Herzog Johanns des Beständi-
gen erste Gemahlin Sophie von Mecklen-
burg kurz nach der Geburt ihres Sohnes
Johann Friedrich gestorben und in der Tor-
gauer Marienkirche beigesetzt worden. Zu
ihrem Gedächtnis wurde ein Annenaltar
mit Darstellung der Heiligen Sippe gestif-
tet, der 1509 zur Aufstellung gelangte und
sich heute im Frankfurter Städel Museum
befindet.

Spätestens 1512 zog Lucas aus dem Wit-
tenberger Schloss in das Marktviertel um,
er hatte Barbara Brengbier, die Tochter ei-
nes Gothaer Ratsherren kennengelernt. Ihr
Geburtsjahr ist nicht bekannt, dürfte aber
nach 1480 anzusetzen sein. Auch über ihr

Cranach-Werkstatt, Seiten aus dem Witten-
berger Heiltumsbuch Friedrichs des Weisen, 1509

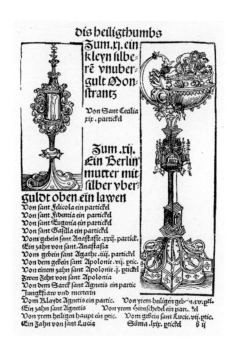

dis heiligthumbs
Zum.xj. ein
kleyn silbe-
rē vnuber-
gult Mon-
strantz

Von Sant Cecilia
xix . particfel

Zum .xij.
Ein Berlin
mutter mit
silber vber
guldt oben ein lawen
Von sant Felicola ein particfel
Von sant Fidentia ein particfel
Von sant Eugenia ein particfel
Von sant Gasilla ein particfel
Vom gebein sant Anastasie .xxij. particfel
Ein zahn von sant Anastasia
Vom gebein sant Agathe .iiij. particfel
Von dem gebein sant Apolonie. vij. ptic.
Von einem zahn sant Apolonie .j. pticfel
Zwen Zehn von sant Apolonia
Von dem Sarck sant Agnetis ein partic
Jungffraw vnd merterin
Vom Klayde Agnetis ein partic. Von yrem heiligen geb. xv. ptl.
Ein zahn sant Agnetis Von yrem Hirnschedel ein par. xl
Von yrem heiligen haupt ein ptic. Vom gebein sant Lucie. vij. ptic.
Ein Zahn von sant Lucia Suma .lxix. pticfel b ij

13

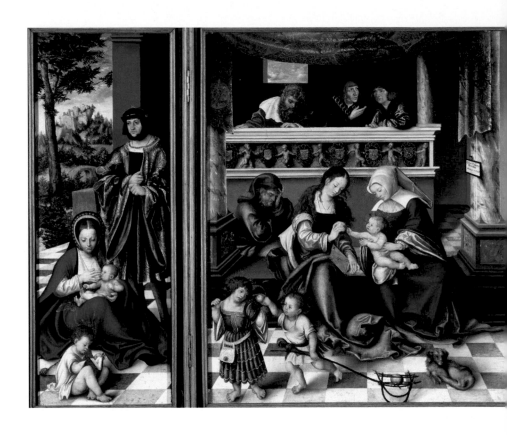

Äußeres wird immer wieder spekuliert. Stand sie Lucas bei den Aktdarstellungen Modell, verfremdete er deshalb ihr Antlitz oder war sie keine ausgesprochene Schönheit? In den folgenden Jahren schuf er eine ganze Reihe von Barbaragestalten, meist als Assistenzfiguren mit den Attributen Kelch oder Turm auf seinen Altären. Wäre dort nicht das Porträt seiner Gemahlin zu vermuten?

Lucas Cranach d. Ä., Heilige Sippe (Torgauer Altar), 1509, Städel Museum Frankfurt am Main

Nach ihrer Hochzeit bewohnten sie sechs Jahre lang das Haus Markt 4 und ein Nachbargebäude. In deren Höfen wurde die Malerwerkstatt eingerichtet. Das ehemalige Teuschelsche Haus besaß zudem ein Weinschankrecht, das Lucas übernehmen durfte. Spätestens 1513 kam dort Sohn Hans zur Welt, am 4. Oktober 1515 wurde Lucas d. J. geboren.

Ein Großauftrag des Hofes ereilte Lucas 1513. Zehn Jahre nach dem Tod seiner ersten Frau beabsichtigte Johann der Beständige wieder zu heiraten. Friedrich der Weise war von der Braut Margarete von Anhalt wegen ihrer Abkunft nicht sonderlich be-

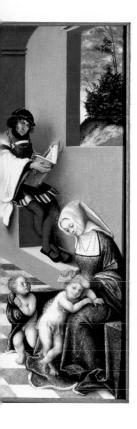

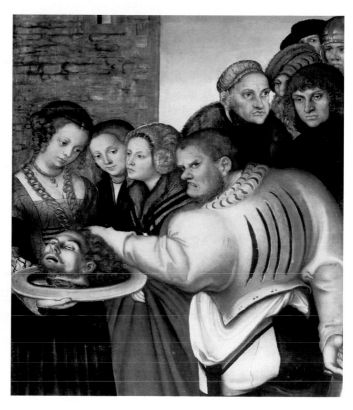

geistert, fortan unterblieb die gemeinsame Hofhaltung der beiden Brüder. Johann ließ wohl gerade deshalb ein ganz besonders prächtiges Fest in Torgau ausrichten, dessen Ausstattung Lucas mit allen seinen Gesellen und Lehrjungen zu übernehmen hatte. Das Schloss war ein wenig heruntergekommen, lediglich das Torhaus neu errichtet. Bauliche Unzulänglichkeiten waren zu kaschieren, die Festräume und die Kirche wurden mit bemalten Stoffen (Tüchlein) ausgekleidet, 42 Wappen angefertigt, Turnierdecken für die Pferde verziert und nicht zuletzt das Brautbett mit mythologischen Szenen voller erotischer Anspielungen zu

bemalen. Hier zeigt sich das Spektrum, das die Werkstatt neben Altären und Bildnissen gewöhnlich auch zu leisten hatte. Die Torgauer Ereignisse sollten sich 14 Jahre später wiederholen. 1527 heirateten Kurprinz Johann Friedrich und die gerade 15-jährige Sibylle von Cleve mit angeblich tausenden Gästen ebenfalls im Schloss. Wiederum hatte die Werkstatt in Vorbereitung des Ereignisses dort längere Zeit zu tun.

Lucas Cranach d. Ä., Die Enthauptung Johannes des Täufers, Tafel des Neustädter Altars (Ausschnitt), 1513, Stadtkirche Neustadt/Orla

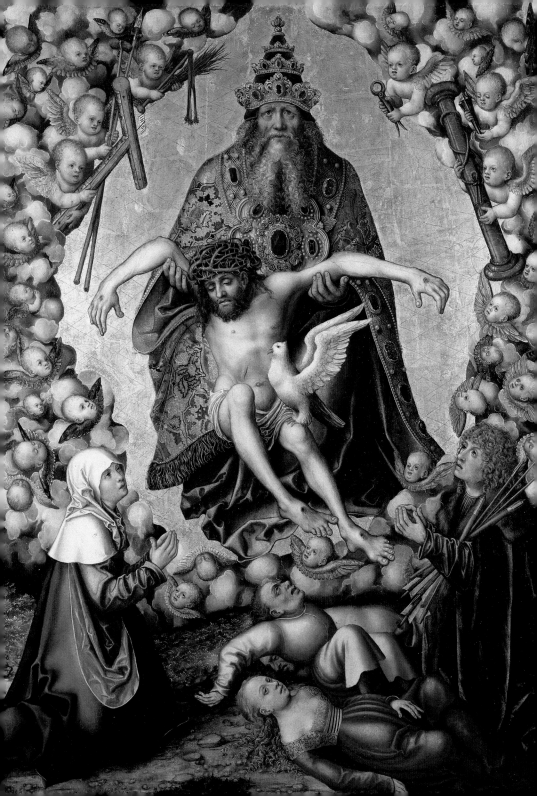

Obwohl Cranach d. Ä. zeitlebens Hofmaler blieb, war er in seinem Schaffen nicht ausschließlich den sächsischen Kurfürsten verpflichtet. Das nahe Leipzig mit seinem Messeprivileg galt als ein wichtiger Kontakt- und Absatzmarkt. Schon zu Michaelis 1511, anlässlich der Leipziger Herbstmesse, hatte ihn der Neustädter Rat mit der Schaffung eines Altarwerks für die Johanniskirche beauftragt und ihm 50 Gulden Vorschuss gegeben. Knapp zwei Jahre später wurde das sieben Meter hohe Retabel geweiht, Lucas erhielt noch einmal rund 130 Gulden ausbezahlt. Während der Michaelismesse 1515 begegnete er Vertretern der städtischen Schützengilde, der Sebastiansbrüderschaft, für die er ein Dreieinigkeits-Altarbild zum Preis von 65 Gulden malte.

Zu den Hauptwerken von Lucas' »mittlerer Periode« zählt auch eine zwischen 1513 und 1516 geschaffene Anbetung der Könige (heute in Gotha). Die Porträts sind grandios ausgearbeitet, die Gewänder prachtvoll gestaltet und das Geschehnis ist ganz auf die wesentlichen Beteiligten beschränkt.

1518 wurde es am Markt zu eng. Tochter Barbara war wahrscheinlich schon geboren, noch zwei weitere Mädchen – Ursula und Anna – sollten folgen. Lucas erwarb das Anwesen Schlossstraße 1, das größte Bürgerhaus der Stadt, in dem die Familie des ersten Rektors der Wittenberger Universität, Martin Pollich von Mellerstadt, gewohnt hatte. 1520 übernahm Cranach auch die Apotheke, die sich dort befindet und verkaufte neben Arzneien Gewürze, Zucker, Bier, Wein und Malerbedarf: Papier, Leinwand sowie Farben. Stolze 84 beheizbare Kammern, verteilt über mehrere Gebäude, soll es in diesem Komplex gegeben haben. 1522 wurde Markt 4 zurückgekauft und gemeinsam mit dem Goldschmied Christian Döring ein Verlag gegründet. Melchior Lotter d. J. druckte dort die erste Ausgabe von Luthers Neuem Testament mit 21 ganzseitigen Holzschnitten, das sogenannte Septembertestament, das jener auf der Wartburg übersetzt hatte. 1524 betrieb Lucas auch einen Buchladen. Werkstätten müssen sich dann sowohl hinter Markt 4 als auch auf dem der Schlossstraße 1 zugehörigen Grundstück befunden haben. Die dortigen Nebengebäude sind jedoch mehrfach überformt, so dass sich deren ursprüngliche Strukturen nicht mehr rekonstruieren lassen.

Seit 1519 engagierte sich Cranach d. Ä. neben seinen vielfältigen wirtschaftlichen Unternehmungen auch in der Kommunalpolitik. In regelmäßigen Abständen verzeichnen ihn die städtischen Wahlakten immer wieder bis 1545 als Ratsherr oder sogar Bürgermeister. Sein Amt als Hofmaler der Sächsischen Kurfürsten blieb davon unberührt. Nach Friedrichs des Weisen Tod 1525 wurde Cranach ganz selbstverständlich von dessen Bruder Johann dem Beständigen und nach dessen Ableben 1532 auch von seinem Sohn Johann Friedrich übernommen.

Lucas Cranach d. Ä., Heilige Dreieinigkeit, verehrt von Maria und Sebastian, 1515, Museum der Bildenden Künste Leipzig

Luthers Gevatter und Freund

Aufgrund der folgenschweren Leipziger Teilung 1485 benötigte das ernestinische Kursachsen eine neue Universität, die Stadt an der Pleiße war den Albertinern zugefallen. 1502 genehmigte Kaiser Maximilian I. Friedrich dem Weisen die Gründung der Wittenberger Leucorea. Dekan der Theologischen Fakultät wurde der Augustiner-Eremit Johann von Staupitz, Martin Luthers väterlicher Freund aus Erfurter Klostertagen. Er holte ihn 1512 endgültig nach Wittenberg und übertrug ihm seinen Lehrstuhl für Bibelauslegung. Martin wohnte im Schwarzen Kloster am östlichen Ende der Stadt, Lucas bezog gerade sein erstes eigenes Haus am Markt. Cranachs Altäre in der Schlosskirche, die seit 1507 zugleich Gotteshaus der Universität war, hat Luther sicher umgehend gesehen, eine persönliche Begegnung beider ist für dessen erste Wittenberger Jahre jedoch nicht belegt.

Die Thesen vom 31. Oktober 1517 verbreiteten sich wie ein Lauffeuer, doch nicht erst im Zusammenhang mit diesem wirkmächtigen Ereignis wurde Lucas auf ihn aufmerksam. Schon im Jahr zuvor hatte er die wohl früheste gedruckte Lutherschrift mit einem Titelholzschnitt versehen. »Eyn geystlich edles Bucheleynn« als Vorrede zur »Theologia Deutsch« zeigt den Gekreuzigten mit mehreren Assistenzfiguren, die ganz eindeutig von Cranachs Hand stammen dürften. Frühester Beleg für eine persönliche Begegnung aber ist das erste authentische Porträt des aufsässigen Mönchs, der Kupferstich aus dem Jahr 1520, der allerdings keine Verbreitung erfuhr und von kaum einem Zeitgenossen gesehen worden sein dürfte.

Luther war zum Reichstag 1521 nach Worms bestellt worden, vor Karl V. sollte er seine Schriften widerrufen. Papst Leo X. hatte ihn bereits exkommuniziert. Friedrich der Weise bestellte bei Cranach ein grafisches Bildnis des Mönchs, ein »Passbild« wie für einen Steckbrief, der sein Antlitz schon vor dem entscheidenden Ereignis im April bekanntmachen sollte. Der Kurfürst befürchtete nach Betrachtung des Ergebnisses allerdings eine noch weitere Zuspitzung der Fronten. Luther erscheint darauf zu impulsiv, zu bedingungslos, beinahe starrsinnig. Die nicht erhaltene Porträtskizze muss eine sehr große realistische Nähe aufgewiesen haben. Im Kupferstich spürt der Betrachter keine künstlerischen Schwächen, stattdessen eine ausgereifte Anatomiesicherheit und eine womöglich zu deutliche Propaganda. Noch getreuer allerdings wäre die seitenverkehrte Ansicht gewesen, denn in der Cranach-Werkstatt wurde von der Skizze oder dem Entwurf prinzipiell direkt in den Druckstock gearbeitet.

Ausgeliefert wurde erst ein Blatt, das Luther beinahe im Hüftbild einem Heiligen gleich vor einer Nische zeigt. In der einen, nicht sichtbaren Hand hält er ein Buch, die andere ist gestisch erhoben. Dieses Porträt fand eine hohe Auflage und hat durch seinen Zensor, Friedrichs Geheimsekretär Spalatin, eine Glättung erfahren, nahezu ein Schlichtungsangebot, noch ehe es

Lucas Cranach d. Ä., Die Anbetung der Könige, 1513–1516, Stiftung Schloss Friedenstein Gotha

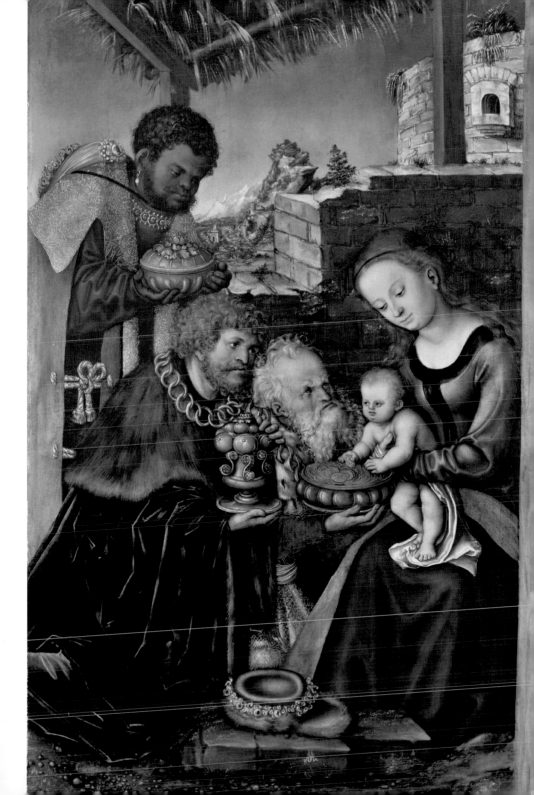

Eyn geyſtlich edles Buchleynn: von rechter ynderſcheyd ynd vorſtand, was der

alt vñ new menſche ſey. Was Adams
vñ was gottis kind ſey, vñ wie Adã
ynn vns ſterben vnnd Chriſtus
erſteen ſall.

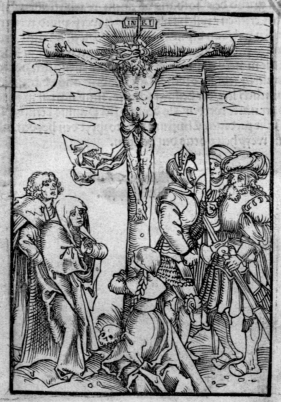

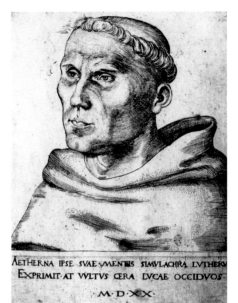

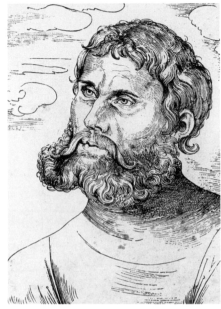

überhaupt zur Auseinandersetzung ge-
kommen war. Schon dieses erste verbrei-
tete Bildnis ist das früheste Beispiel einer
Luther-Inszenierung. Den zweiten Porträt-
typ Luthers hält der Kupferstich von 1521
fest, das Bildnis mit dem Doktorhut. Es ist
das einzige Profilbildnis des Reformators,
das in der Cranach-Werkstatt entstand.
Auch dieses Blatt verfolgt einen propagan-
distischen Zweck, es galt die Wissenschaft-
lichkeit und die Seriosität der lutherischen
Lehre unter Beweis zu stellen.

In ausschließlicher Verbindung mit der
Wartburg steht der dritte Typus, der des
Junkers Jörg, der in der Grafik weit ver-
breitet wurde und in der Malerei in zwei
Exemplaren (Weimar und Leipzig) bekannt
ist. Nach dem Scheinüberfall bei Altenstein
war Luther durch Friedrich den Weisen in-
folge absoluter Lebensbedrohung auf der
Wartburg in Sicherheit gebracht worden.
Die Kutte musste abgelegt und durch rit-
terliche – junkerliche – Kleidung ersetzt
werden, das Haupthaar sollte wieder zu-

Links: Lucas Cranach d. Ä.,
Martin Luther als Mönch, 1520, Kupferstich
(3. Zustand), Wartburg-Stiftung Eisenach

Martin Luther, Eyn geystlich edles Bucheleynn
[...], Titelholzschnitt von Lucas Cranach d. Ä., 1516,
Wartburg-Stiftung Eisenach

Rechts: Lucas Cranach d. Ä.,
Luther als Junker Jörg, 1522, Holzschnitt,
Wartburg-Stiftung Eisenach

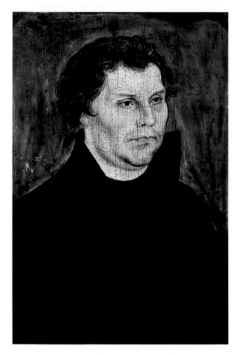
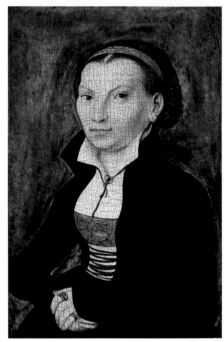

wachsen und auch die Barttracht schien geeignet, dem Geächteten eine andere Gestalt zu geben. Luther hat sich diesen Anweisungen gefügt, sicher jedoch nur unwillig, denn später hat er nie mehr Bart getragen. Als er die Burg im Dezember 1521 wegen der Wittenberger Unruhen verließ und in die Elbestadt geeilt war, entstand eine Porträtskizze als Basis für Tafelbilder und Grafik des Folgejahres. Und diesmal waren es Auftraggeber, die sich mit demjenigen bewusst identifizieren wollten, der nicht nur die Kirche, sondern auch das gan-

Lucas Cranach d. Ä., Ehebildnisse Martin und Katharina Luthers, 1526, Wartburg-Stiftung Eisenach

ze Gemeinwesen zu reformieren imstande schien, seine unmittelbaren »Nachbarn« und wohl auch Cranach selbst. Es waren Kunden, die sich im Porträt des weltlichen Luther wiedererkennen wollten.

Zu dieser Zeit waren die beiden längst enge Freunde. 1520 hatte Luther eine Taufpatenschaft über Cranachs Tochter Anna übernommen. Auf der Rückreise vom Wormser Reichstag schrieb er »dem fürsichtigen Meister Lucas Cranach, Maler zu Wittenberg, meinem lieben Gevatter und Freunde«, dass er sich nun »eintun und verbergen« lasse, allerdings noch nicht wisse wo. 1523 hatte Cranach die entlaufene Nonne Katharina von Bora in seinem Haus aufgenommen, zwei Jahre später war er Trauzeuge bei ihrer Hochzeit mit dem Re-

formator und im Jahr darauf im Gegenzug Taufpate von Luthers Sohn Johannes.

Zum bevorzugten Bildprogramm der Jahre 1525 bis 1529 gehörten deshalb auch die zahlreichen Ehebildnisse der beiden Vermählten. Dahinter verbarg sich ebenso eine propagandistische Botschaft. Der Mönch war aus dem Kloster ausgetreten, hatte die Kutte abgelegt und geheiratet. Die Priesterehe sollte zu einem wichtigen Bestandteil der protestantischen Lehre erklärt werden, die Porträts anderer Predigern Mut machen, ihm und Katharina zu folgen.

Hans Cranach – Tod in Bologna

Lucas' erster Sohn wurde nach dem Großvater benannt und erblickte wohl 1513 das Licht der Welt. Sein Bruder Lucas d. J. erhielt den Vornamen des Vaters und wurde am 4. Oktober 1515 geboren. Über die Kindheit der beiden Jungen ist nur wenig bekannt. Sicher ist nur, dass die Söhne schon als Jugendliche um 1530 in die väterliche Werkstatt eintraten.

1537 begab sich Hans auf eine Studienfahrt nach Italien, in das Land der Sehnsüchte aller Maler und Bildhauer seiner Zeit. Womöglich ist diese Reise, die sein Vater niemals unternahm, auch als Auszeichnung für seine bisherige künstlerische Entwicklung zu verstehen, Cranach d. Ä. hatte große Hoffnungen in ihn gesetzt. Doch am 9. Oktober verstarb Hans Cranach an einem Fieber in Bologna. Sein im Jahr zuvor begonnenes Skizzenbuch ist erhalten (heute in Hannover), sein hinterlassenes Gesamtwerk lässt sich jedoch nicht

gut fassen. Fragen zur Händescheidung zwischen Vater und Sohn blieben bislang weitgehend unbeantwortet. Ganz sicher sind Hans nur zwei Gemälde zuzuschreiben, die er neben dem Schlangenzeichen mit seinen Initialen H und C versah: das Bildnis eines jungen Mannes – womöglich ein Selbstporträt – aus dem Jahr 1534 und Herkules (Herakles) bei Omphale von 1537 (beide heute in Madrid).

Der Wittenberger Poet Johann Stigel verfasste sogleich ein Trauergedicht auf Hans Cranach. Darin lobt er die künstlerische Begabung des Verstorbenen und merkt an, dass jener eintausend Lutherbildnisse gemalt haben soll. Selbst wenn dies eine dem poetischen Genre geschuldete, massiv übertriebene Würdigung ist, muss sie einen wahren Kern enthalten. Das könnte bedeuten, dass gerade die Porträts nach dem Typus des Reformators und Kirchenvaters Luther, die in Wittenberg ab 1532 häufig zur Ausführung gelangten, von der Hand Hans Cranachs stammen müssten.

Nach dem Tod des älteren Bruders übernahm Lucas d. J. nicht nur dessen Obliegenheiten in der Werkstatt. Schon 1535 hatte er das »Firmenzeichen« nuanciert, die hoch aufragenden Fledermausflügel der Schlange wurden mitunter durch liegende Vogelflügel ersetzt. Ein unmittelbarer Zusammenhang mit der Trauer um Hans Cranach lässt sich daraus nicht ableiten, wohl aber der neue Status des jüngeren Sohnes. Die meisten Werkstattmitarbeiter blieben anonym, alle, selbst Vater und Söhne Cranach ordneten sich unter diesem Markenzeichen ein. Als künstlerische Individuen mit eigener, das Werk krönender Signatur lassen sie sich nicht fassen. Auch das war

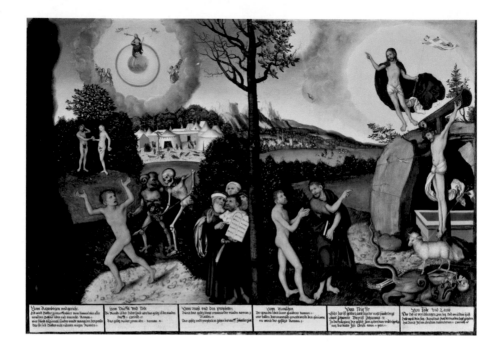

singulär in dieser Zeit und sollte später mit dem Begriff »Cranachstil« verdeutlicht werden. Eine zutreffende Händescheidung zwischen diesen Mitarbeitern scheint hier noch hoffnungsloser als bei den Cranachs selbst.

Im Dienst der Reformation

Spätestens mit den antithetischen Holzschnitten zum Passional Christi und Antichristi, die im Februar 1521 zuerst in Wittenberg erschienen, bekannte sich

Lucas Cranach d. Ä., Gesetz und Gnade, 1529, Stiftung Schloss Friedenstein Gotha

Cranach endgültig zur reformatorischen Bewegung. Die eindeutigen Gegenüberstellungen des demütigen Lebens Christi und der sündhaften Prunksucht des Papsttums konnten selbst von Leseunkundigen verstanden werden. Auch Luthers Septembertestament 1522 hatte Cranach d. Ä. mit 21 Holzschnitten zur Johannes-Apokalypse illustriert. Der Reformator lehnte Bilder nicht prinzipiell ab, er fand sie sogar nützlich, wenn sie dem besseren Verständnis der Texte dienten. Selbst eine ausschließlich aus Bildern bestehende Bibel für die Laien konnte er sich vorstellen. Luther entwickelte gemeinsam mit seinem Freund sogar ein ganzes Programm belehrender Bilder. In dessen Zentrum steht die Botschaft von der Rechtfertigung des Sünders allein durch den Glauben. Ab 1529 entstan-

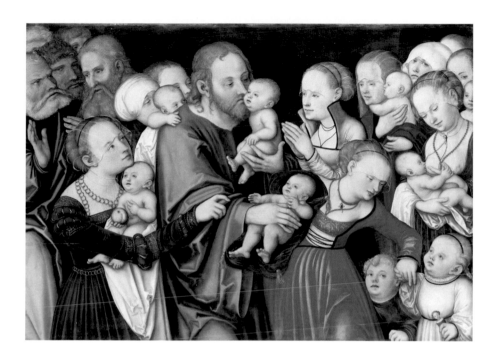

den zahlreiche Gemälde, deren Kompositi-on womöglich auf einen Holzschnitt des Franzosen Geoffroy Tory zurückgeht. Am weitesten verbreitet wurde der sogenann-te Gothaer Typ dieses Sujets, der das Bild durch einen Baum vertikal in zwei Hälften trennt. Links ist die abgestorbene Seite zu sehen, auf der die Gesetzestafeln dem von Tod und Teufel gejagten Menschen entgegengehalten werden. Rechts zeigt Johannes der Täufer auf den Gekreuzigten und vermittelt dem Betrachter die Rettung allein durch den Glauben mit Verweis auf den Tod Christi.

Das Gesetz-und-Gnade-Motiv be-stimmt auch den Hauptaltar in der Schneeberger Wolfgangskirche, den Jo-hann der Beständige noch zu Lebzeiten bestellte, um seinem Vetter Georg dem

Bärtigen im 30 Kilometer entfernten An-naberg die lutherische Rechtfertigungs-lehre entgegenzuhalten. Auch hierbei mag Cranach d.Ä. den Entwurf geliefert haben, die Ausführung ist vermutlich aber Lucas d.J. sowie auch den ortsansässigen Brüdern Wolfgang und Martin Krodel, die die Wittenberger Werkstatt durchlaufen hatten, zuzuweisen. Als der Altar endlich 1539 zur Aufstellung gelangte, war Georg gerade gestorben und das albertinische Sachsen nun ebenfalls zum neuen Glauben übergetreten. Die Schneeberger Gemeinde zahlte schließlich die Rechnung von knapp

Lucas Cranach d.Ä./Werkstatt,
Christus segnet die Kinder, nach 1529,
Stadtkirche St. Wenzel Naumburg

360 Gulden an die Cranach-Werkstatt. Die Rechtfertigungs-Darstellungen haben beide, Vater und Sohn Cranach, auch noch nach Luthers Tod weiterentwickelt und in der Mitteltafel der Weimarer Stadtkirche zum denkwürdigen Abschluss geführt.

Den Täufern, die Obrigkeiten, Militärdienst und die Kindertaufe ablehnten, begegneten Luther und Cranach mit dem Bildtypus »Lasset die Kindlein zu mir kommen«, Christus im Segensgestus inmitten einer Schar neugeborener Jungen und Mädchen. Die biblische Erzählung der Kindersegnung stützte Luthers Reduzierung der Sakramente auf Taufe und Abendmahl. »Christus und die Samariterin am Brunnen« unterstreicht die Bekehrung zum »wahren Glauben« und vermittelt die Botschaft tätiger Nächstenliebe. Das Thema »Christus und die Ehebrecherin« ist ein Barmherzigkeitsbekenntnis, Jesus verhindert die Steinigung der Beschuldigten und stellt die Gnade über das Gesetz.

Die Reformatoren lehnten die Anrufung von Heiligen als Vermittler zwischen Gott und den Menschen ab. Das führte mitunter zu regelrechten Exzessen, Bildwerke wurden aus Kirchen entfernt, geraubt oder rücksichtslos vernichtet. Gläubige waren damit völlig überfordert. Die von Luthers Universitätskollegen Andreas Bodenstein (Karlstadt) verfasste Schrift »Von abtuhung der Bylder« (1522) berief sich auf das Erste Gesetz Mose, das den Götzendienst untersagt. Lieber sollte das Geld der Stifter in die Armenkassen fließen. Luther schritt ein, verließ nun endgültig die ihn schützende Wartburg gegen den Rat seines Kurfürsten und hielt den aufgebrachten Massen seine Invokavitpredigten entgegen, die eine friedliche Konfliktlösung allein durch die Kraft des Wortes Gottes verlangten. Damit wollte er allzu radikale Entwicklungen abmildern, konnte man doch im religiösen Leben, in den Kirchen und in den Schriften nicht auf sämtliche »Anschauungen« verzichten.

Bilder für die alte Kirche?

Als der Bildersturm infolge der Ablehnung der Heiligenanbetung losbrach, muss Cranach erschüttert gewesen sein. Im benachbarten Halle residierte Kardinal Albrecht von Brandenburg. Er war der ranghöchste Geistliche im Deutschen Reich und förderte den päpstlichen Ablasshandel wie kein Zweiter, weil dieser auch seine Privatschatullen füllte. Martin Luther hatte sich 1517 mit seinem Thesenpapier gerade gegen ihn gewandt und damit die Reformation ausgelöst. Zu seinem 30. Geburtstag 1520 beschenkte sich Albrecht selbst. Er ließ die ehemalige Klosterkirche am Rande der Hallenser Altstadt zur Stiftskirche des Magdeburger Erzbistums umbauen und beauftragte Lucas mit deren prachtvoller Ausstattung. Unter der Führung von Simon Franck begaben sich Werkstattmitarbeiter in die Saalestadt und arbeiteten noch bis 1525 an dem gigantischen Halleschen Zyklus, der aus 16 Altarretabeln und einer Fülle von Heiligendarstellungen, insgesamt 142 Bildern nach Cranachs Entwürfen bestand. Er musste damit rechnen, dass auch diese Werke der Zerstörungswut radikaler Reformer nicht entgingen. Simon Franck selbst blieb in Halle und trat in die Dienste Albrechts von Brandenburg. 1541 musste der Kardinal sein »Bollwerk gegen

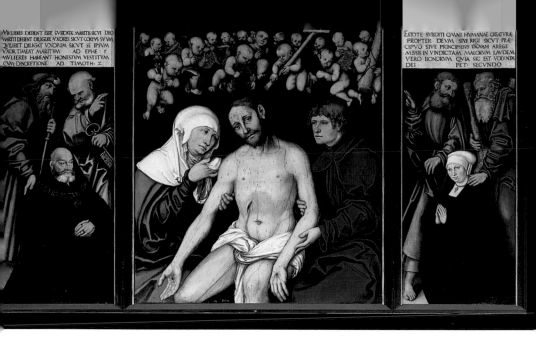

die Reformation« aufgeben, als Halle protestantisch wurde. Er zog sich mit seinem Hofmaler nach Mainz zurück, ein Teil der Gemälde aus der Stiftskirche gelangte in die Residenz Aschaffenburg.

Hat Cranach d. Ä. ungeachtet der engen Freundschaft zu Luther und seines Bekenntnisses zur reformatorischen Bewegung auch weiterhin in rein unternehmerischer Absicht Aufträge der Altgläubigen angenommen? Selbst Luther wollte 1520 noch keine neue Kirche, er gedachte sie weitreichend zu verändern, indem er an den Papst gegen den Ablasshandel appellierte, denn nur der Glaube führte laut Paulus ins Himmelreich. In Artikel 21 der »Confessio Augustana«, des Augsburger Bekenntnisses der lutherischen Reichsstände 1530, heißt es, dass man durchaus der Heiligen gedenken soll, um damit seinen eigenen Glauben zu stärken. Somit wäre auch der nach 1537 für den Neffen

Albrechts, Joachim II. von Brandenburg, geschaffene, 117 Bilder umfassende Passionszyklus für seinen Dom in Berlin-Cölln zunächst kein erwiesener Ausdruck von Gesinnungslosigkeit im Glauben. Joachim selbst bekannte sich schon bald zu Luther, 1539 wurde die Reformation auch in der Mark Brandenburg eingeleitet. Dieser Großauftrag der Hohenzollern sollte die erste und vielleicht größte Bewährungsprobe im Schaffen Lucas' d. J. werden. Danach dürfte er der uneingeschränkten Anerkennung seines mittlerweile fast siebzigjährigen Vaters gewiss gewesen sein.

Doch was sollten Bildnisse ausgewiesener Gegner, Porträts Georgs des Bärtigen oder Kardinal Albrechts von Brandenburg,

Lucas Cranach d. Ä.,
Epitaph für Herzog Georg den Bärtigen
und seine Frau, 1534, Dom zu Meißen

die auch noch nach 1530 entstanden? Auf deren Aufträge war die Cranach-Werkstatt an sich wirtschaftlich nicht angewiesen. Georg von Sachsen ließ 1534 anlässlich des Todes seiner Gemahlin von Cranach d. Ä. einen Altar für die Grabkapelle im Meißner Dom malen. Auf dessen Mitteltafel ist der Gekreuzigte zwischen Maria und Johannes zu sehen. Eine Engelsschar präsentiert die Marterwerkzeuge. Auf den Flügeln erkennt man den Stifter und seine verstorbene Frau, die von den Aposteln Jakobus und Petrus sowie Paulus und Andreas getröstet werden.

Konnte Cranach d. Ä. die Tragweite der gesellschaftlichen Ereignisse nicht überblicken? Hatte er keine Furcht, sein Hofmaleramt zu verlieren? Sind hier etwa schon bürgerliche Ansätze der Freiheit der Kunst auszumachen? Schließlich musste er hilflos erdulden, dass die kaiserlichen Truppen Karls V. seine »reformatorischen« Bilder 1547 im Torgauer Schloss zerstörten. Aber so war die Zeit zwischen Aufbruch und Konfessionalisierung; theologische Widersprüche wurden wohl kaum im Privaten ausgetragen. Albrecht von Brandenburg ließ Luther zur Hochzeit am 27. Juni 1525 ein Geldgeschenk in Höhe von 20 Gulden überreichen, das jener zwar ablehnte, Katharina hingegen jedoch gern entgegengenommen hat.

Der gemalte Luther

Ende 1525 hatte sich Cranach d. Ä. aus dem Druckgeschäft vollkommen zurückgezogen und sein Interesse allein auf die Malerei verlegt. Was in der Druckgrafik eigentlicher Zweck ist, wurde auch auf die zu malenden Bildnisse übertragen. Schon mit den Ehebildnissen war das gemalte Lutherporträt zur Serie geworden, die Werkstatt muss entsprechende technische Voraussetzungen und wiederum einen guten Personalbestand aufgewiesen haben.

Luthers Porträts finden sich nun als Einzelbildnisse in sowohl relativ großen Dimensionen als auch in kleineren Abmessungen, woraus zu schließen wäre, dass es Entwurfszeichnungen mit Gitternetzlinien gab, die man beliebig übertragen konnte. Allerdings sind diese Quadrierungen auf den Unterzeichnungen der Bilder bisher nur ein einziges Mal nachgewiesen worden. Womöglich existierte doch schon ein Hilfsmittel zur Vergrößerung oder Verkleinerung von Vorlagen, aus dem sich ein Jahrhundert später der Storchschnabel, der Pantograf, entwickeln sollte. Mitunter entstanden unterschiedlich große Bildnisse von gleicher Vorlage, indem jeweils ein bestimmter Ausschnitt ausgewählt wurde. Luthers Kopf ist dabei dann immer gleich groß. Vorlage für diese Bilder war vermutlich eine Durchzeichnungspause. In die Grundierung wurden entweder Linien gedrückt oder man hat die Pause rückseitig mit Pigmenten bestäubt und diese anschließend auf die Maltafel gerieben.

Bildnisse der Zeit nach 1532 waren dann häufig Doppelporträts mit Philipp Melanchthon, die nach dem Reichstag in Augsburg 1530, als Luther auf der Coburg festsaß, zur Propagierung der neuen Theologie entstanden. Wie schon bei den Ehebildnissen folgen diese Diptychen dem Muster des Allianzbildes, bei dem die Porträtierten auf Einzeltafeln festgehalten werden. Bis 1543 wurde dieser Typus des Lutherporträts

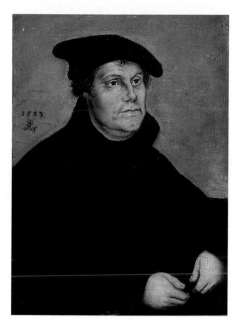

mit Kopfbedeckung beibehalten. Melanch-
thons Bildnis war mitunter variiert worden,
dann trug auch er Barett und ließ sich ei-
nen Vollbart wachsen. Mit der Schwer-
punktverlagerung von der Grafik zur Ma-
lerei änderte sich Luthers Blickrichtung im
Porträt. Nun ist er immer vom Betrachter
aus nach rechts blickend zu sehen, bei den
Doppelbildnissen befindet er sich immer
auf der heraldisch »guten« Seite.

1539 kam es zur einzigen deutlichen
Überschneidung der Porträttypen aus
der Cranach-Werkstatt, denn seitdem
trat auch der letzte Typus des lebenden
Luther in Erscheinung, barhäuptig, häu-
fig mit Pelz, darunter eine rote, hoch ge-
schlossene Weste und ein weißer Kragen
mit schwarzem, zur Schleife gebundenem
Band, hin und wieder auch mit dem dann
ebenfalls barhäuptigen Philipp Melan-

chthon paarweise auftretend. Katharina
war zumindest in der Malerei gänzlich ver-
schwunden, in der Grafik sollte sie später
als trauernde Witwe wieder erscheinen.
Der Prediger oder Reformator Luther mit
Barett wurde nun zum ersten Mal nicht er-
setzt, sondern um den »Professor« Luther
ohne Barett aber mit Pelz ergänzt. Gerade
an diesen beiden letzten Typen zeichne-
te sich der Generationenwechsel in der
Cranach-Werkstatt ab, der barhäuptige
Professor dürfte vor allem Lucas d. J. zuzu-
ordnen sein.

Eines haben die gemalten Bildnisse
Luthers, die zu dessen Lebzeiten zwischen

Hans Cranach(?), »Freundschaftsbilder«
Luthers und Melanchthons, 1533, Wartburg-
Stiftung Eisenach (Kopien des frühen 19. Jh.)

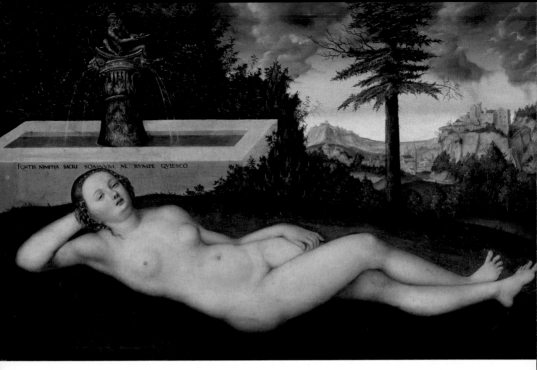

FONTIS NIMPHA SACRI SOMNVM NE RVMPE QVIESCO

1522 und 1545 entstanden, gemeinsam, sie stammen alle aus der Wittenberger Arbeitsstätte von Vater und Söhnen Cranach. Es bestand ein Werkstattmonopol, Luther hat sich nie von anderen Künstlern porträtieren lassen.

Die Entdeckung der Nacktheit

Schon 1509 hatte Lucas mit seinem ersten weiblichen Akt aufgewartet, einer Venus mit dem den Bogen spannenden Amorknaben (heute in St. Petersburg). Selbst

Lucas Cranach d. Ä., Ruhende Quellnymphe, 1518, Museum der Bildenden Künste Leipzig

hierbei mögen Skizzen und Druckgrafik als Entwürfe von etwa de' Barbaris Galathea (Dresden) und Dürers Eva (1507, Madrid) sowie deren Kenntnisse der italienischen Malerei Vorbild gewesen sein. Sicher aber war es auch der enge Kontakt zu den Wittenberger Humanisten wie Christoph Scheurl, den er ebenfalls 1509 porträtiert hatte, die den Anstoß zur Beschäftigung mit der antiken Mythologie gaben.

Die lateinische Inschrift warnt vor Cupidos Pfeilen und vor der Verführung durch die Liebesgöttin. So trägt das Bild eine humanistische Botschaft, legitimiert gleichzeitig aber auch den freieren Umgang mit Sexualität, denn die Sinnlichkeit der dargebotenen Offenheit dürfte den damaligen Betrachter ganz vordergründig gereizt haben. Mit Nacktheit gepaarte my-

thologische Darstellungen sollten Lucas bis zur Aufgabe seiner Werkstattleitung nicht loslassen. Motive wie das Parisurteil (ab 1512), die ruhende Quellnymphe und die geschändete Lucretia (ab 1518), Caritas, Apollo und Diana, Drei Grazien sowie die Faunenfamilie (ab 1530) wurden in großer Zahl geschaffen, ihre Auftraggeber oder Käufer dürften im aufgeschlossenen Bürgertum zu finden sein. Ganze Gruppen offener Blöße finden sich in den Zeitalter-Gemälden, die um 1530 entstanden.

Das Sujet der liegenden Quellnymphe, einerseits Fruchtbarkeitsgöttin, andererseits Sinnbild der Eifersucht, geht allein auf Lucas Cranach d. Ä. zurück. Trotz häufig anatomischer Verdrehtheit der Gliedmaßen findet sich hier die größte Versuchung, weil sich der Betrachter wie ein Voyeur der scheinbar Schlafenden kaum entziehen kann. Kein anderer Künstler des 16. Jahrhunderts hat so viele Akte gemalt, die ihren Weg in alle bedeutenden europäischen Sammlungen fanden.

Rückzug ohne Resignation

Gemalte Heiligenscheine gehörten der Vergangenheit an. Biblische und mythische Themen sowie fürstliche und bürgerliche Porträts bestimmten nun die Arbeit im Wittenberg der 1530er Jahre. Die Erzählung von der schönen Witwe Judith, die den brutalen assyrischen Feldherrn Holofernes berauscht und danach enthauptet, um ihre Stadt zu retten, ist zugleich protestantische Metapher für den gerade gegründeten Schmalkaldischen Bund. Sie wurde 1531 auf zwei gleichgroßen Bildern

(heute in Gotha) festgehalten. Auf der linken Tafel ist ein Selbstbildnis Cranachs d. Ä. zu finden, Lucas mit ergrautem Bart steht im Zeigegestus links hinter dem Apfelbaum.

Johann Friedrich ließ zum Gedenken an seinen verstorbenen Vater 60 Bildnispaare beider Herrscher und mehrere Triptychen aller drei kursächsischen Kurfürsten anfertigen. Madonnendarstellungen florierten ebenso wie Porträts heute nicht mehr bekannter Personen, Caritas, Lucretia und Venus wurden immer wieder variiert, ungleiche Paare gegen den Sittenverfall geschaffen.

Arbeiten in den kursächsischen Residenzschlössern rissen nicht ab. Erhaltene Zahlungsbelege beschreiben den jeweiligen Ort, geben jedoch nur selten Auskunft über die entstandenen Werke. 1533 waren drei Gesellen im Jagdschloss Lochau tätig. In den Jahren 1534 bis 1536 belegen die Quittungen bis zu elf Mitarbeiter gleichzeitig im Torgauer Schloss. Für ebenfalls 1536 erbrachte Leistungen in der Wittenberger Residenz erhielt Cranach d. Ä. 200 Gulden.

Der Kurfürst wollte seine älteste Schwester mit Herzog Philipp von Pommern vermählen. Für die Eheanbahnung bestellte er Cranach d. Ä. 1534 nach Weimar, um ein Porträt der Maria von Sachsen zu malen. Im Februar 1536 kam die Hochzeit zustande. Das Ereignis wurde später auf dem berühmten Croÿ-Teppich (Greifswald) nach einem Entwurf der Werkstatt Cranachs d. J. festgehalten. Der Tod des ältesten Sohnes Hans 1537 hatte unmittelbar zum Aufstieg des jüngeren Bruders in der Leitungshierarchie geführt. Es liegt nahe, dass der Vater dem 24-jährigen Sohn schon

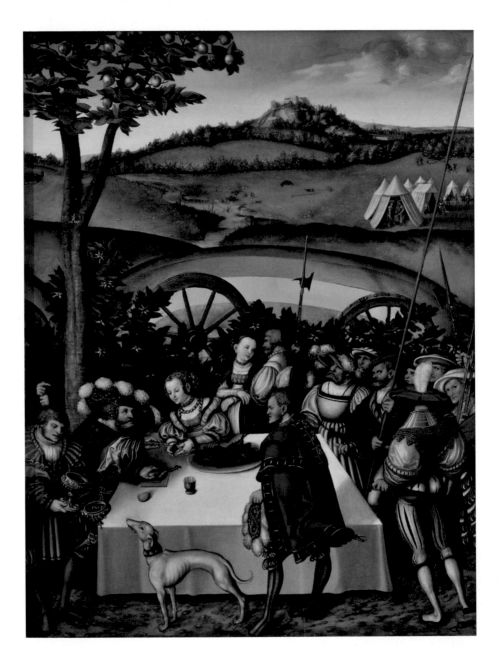

Lucas Cranach d. Ä., Judith an der Tafel des Holofernes,
1531, Stiftung Schloss Friedenstein Gotha

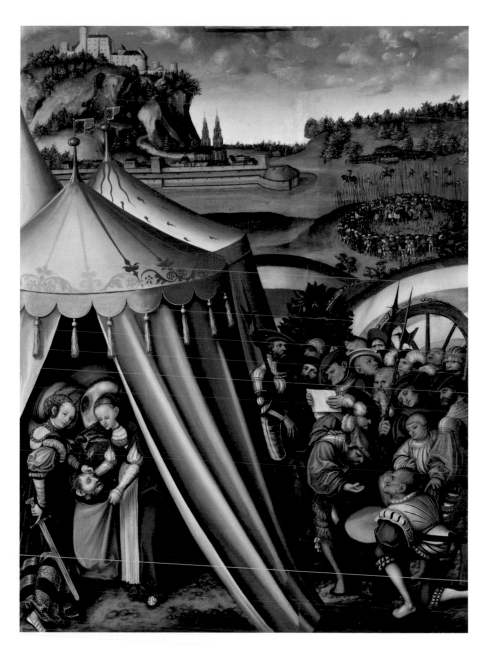

Lucas Cranach d. Ä., Der Tod des Holofernes, 1531,
Stiftung Schloss Friedenstein Gotha

bald die gesamte Werkstatt übertrug, ob-
wohl der Zahlungsverkehr weiterhin über
ihn selbst abgewickelt wurde. Auch Hans
Baldung und Jörg Breu standen im selben
Alter ihren eigenen künstlerischen Werk-
stätten vor.

Wiederum erscheint die Händeschei-
dung beinahe aussichtslos, zumindest für
das kommende Jahrzehnt. Als Beispiel da-
für mag das »Herakles bei Omphale«-Mo-
tiv dienen, ein Stoff aus der griechischen
Mythologie, der den Geschlechtertausch
und das Weiberregiment thematisiert. Ein
Gemälde, mit der Jahreszahl 1535 und dem
Schlangenzeichen mit liegenden Flügeln
(heute in Kopenhagen) wird Lucas d. J. zu-
geschrieben, ein weiteres Bild mit aufrech-
ter Schwinge, das 1537 entstand (heute
in Braunschweig), Lucas d. Ä. Ganz sicher
durch die Initialen H und C Hans Cranach
zuzuweisen ist ein etwas kleineres Format,
ebenfalls aus dem Jahr 1537 und heute in
Madrid. Hier wird deutlich, wie schwierig
sich die Werke zuordnen lassen. Wenn auch
naturwissenschaftliche Untersuchungs-
methoden, wie die Infrarotreflektographie,
immer wieder mit neuen Erkenntnissen zu
den Unterzeichnungen auf den Malgrün-
den und deren Urhebern aufwarten, wird
sich das Geheimnis dieser Werkstatt mit
ihrem übergreifenden »Cranachstil« wohl
nie ganz lüften lassen.

Das gilt auch für den Wittenberger
Reformationsaltar von 1547, ein Gemein-
schaftswerk von Vater und Sohn Lucas
Cranach. Beide hatten über Jahre an der
Konzeption gearbeitet. Das Motiv der Staf-

Lucas Cranach d. Ä. und d. J., Reformationsaltar,
1547, Stadtkirche St. Marien Wittenberg

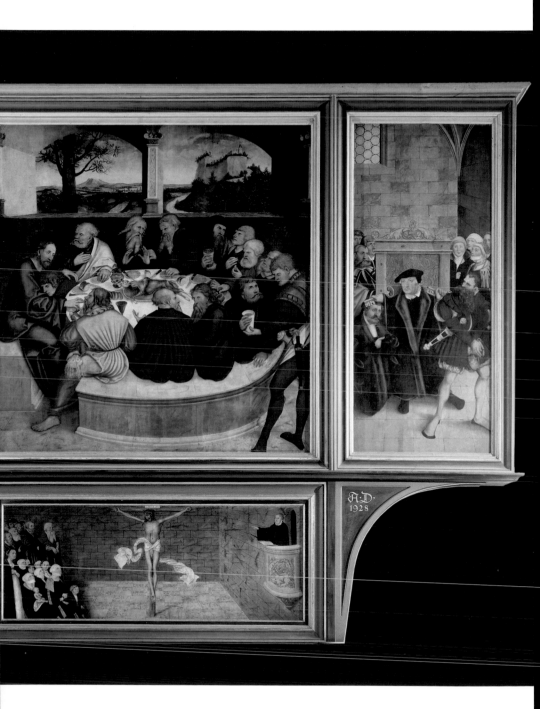

fel des Schneeberger Altars wurde weiterentwickelt, der Gestus der Mundreichung des Brotes durch Jesus an Judas beibehalten. Die lutherische Sakramentenlehre wird vergegenständlicht, Melanchthon nimmt die Taufe auf dem linken Flügel vor, Cranach d. J. reicht seinem Vater (oder Luther in Gestalt des Junkers Jörg?) auf der Mitteltafel den Kelch. Der rechte Flügel zeigt die Schlüsselbeichte, die Johannes Bugenhagen, Pfarrer der Wittenberger Stadtkirche, abnimmt. Die klar gegliederte Predella stellt Christus ins Zentrum, Luther weist die Gemeinde auf die Erlösung durch den Kreuzestod hin. Cranach d. J. sollte die Thematik weiterentwickeln und auf dem Dessauer Epitaph für Joachim von Anhalt 1565 eine ganze Gruppe von Reformatoren zum letzten Abendmahl versammeln.

Von Wittenberg nach Weimar

Cranachs Frau Barbara starb 1541. Viel Zeit für die Trauer blieb nicht. Wieder belegen Quittungen das Arbeitspensum, 200 Gulden gab es 1542 für mehrere nicht näher bezeichnete Aufträge. 1543 bezahlte der Kurfürst 123 Gulden an Cranach d. Ä., unter anderem für ein als Geschenk an Herzog Moritz vorgesehenes Jagdbild. Johann Friedrichs Bauaktivitäten in seinen Residenzen nahmen in den kommenden Jahren sogar noch zu. Ein jähes Ende fanden sie durch die zugespitzten politischen Verhältnisse. Der Schmalkaldische Krieg, den Kaiser Karl V. gegen den gleichnamigen Bund der protestantischen Fürsten führte, endete im April 1547 in der Schlacht bei Mühlberg mit der Gefangennahme von Johann

Friedrich. Um das Todesurteil abzuwehren, unterschrieb Johann die »Wittenberger Kapitulation«. Sie bedeutete die Einbuße von Kurwürde und eines Teils der Territorien, darunter auch Wittenbergs, sowie den Verlust der Freiheit als persönlicher Gefangener des Kaisers, der ihn nun auf seinen Reisen mitführte. Augsburg, Antwerpen, Köln und Innsbruck waren nur einige dieser Stationen.

Als Hofmaler hatte Cranach d. Ä. seinem Fürsten zu folgen, selbst in dieser Situation. Drei Jahre zögerte er den Schritt hinaus, gab gesundheitliche Gründe für sein Fernbleiben an und nahm die Aussetzung seiner Bezüge in Kauf. Noch vor der Abreise muss er sein Altersbildnis (heute in Florenz) geschaffen haben, dessen Eigenhändigkeit sich schon durch den offensichtlichen »Spiegelblick« belegen lassen dürfte. 1550 stellte sich Cranach schließlich in Augsburg seinem Herrn und tat das, was er immer getan hatte, er malte Bilder. Dass der Hochbetagte diesen Weg allein ging, ist kaum glaubhaft. 1552 rechnete er seine in Augsburg geschaffenen Arbeiten in einer Liste von 31 Positionen ab, die einem Abbild seines gesamten Œuvres gleichen. Selbst für die Ausstattung des Neubaus des Schlosses Wolfersdorf, das Johann Friedrich bereits 1547 bei Nikolaus Gromann in Auftrag gegeben hatte, entstanden Werke, die womöglich noch über diese Auflistung hinausgehen. Auch ein nicht aufgeführtes, kleinformatiges Porträt vom gealterten Karl V. (heute auf der Wartburg) stammt aus dem Jahr 1550. Es ist nicht vorstellbar, dass Cranach d. Ä. dieses Pensum ohne Hilfe eines oder mehrerer Gesellen absolviert haben kann. Am 8. Oktober 1551 regelten der Herzog und sein Maler ihr

berg, in die Stadt, in der er 45 Jahre gelebt hatte, kam er nie wieder zurück. Am 16. Oktober 1553 starb Lucas Cranach d. Ä. und wurde auf dem Jakobsfriedhof beigesetzt. Er hinterlässt ein schier unüberschaubares gewaltiges Werk.

Ein Nachfolger im Amt des Hofmalers war bereits gefunden, sein Schüler Peter Roddelstedt (genannt Gottlandt). Lucas d. J. ist seinem Vater noch ein einziges Mal begegnet. Wegen eines Pestausbruchs hatten er, seine Familie und seine Werkstattgesellen Wittenberg verlassen und sich vorübergehend in Weimar aufgehalten.

Lucas Cranach der Jüngere – Maler ohne Hof

Nach dem Tod von Hans Cranach 1537 ruhten sämtliche Hoffnungen auf dem hinterbliebenen Sohn. Eigenständig empfahl sich Lucas d. J. vor allem als Bildniskünstler. Erinnert sei an die beiden letzten Porträttypen Luthers, die Altersporträts und die Totenbildnisse des 1546 Verstorbenen, die nun nicht mehr ausschließlich in der Malerei, sondern wieder in großer Anzahl als Druckgrafiken produziert wurden. Die Formate der Hofjagd-Darstellungen wuchsen, ihr Figurenreichtum nahm zu. Neue biblische Themen sollten in das Werkstattprogramm Cranachs d. J. gelangen, so die Predigt Johannes des Täufers (1549, Braunschweig) oder die Bekehrung des Paulus (1549, Nürnberg).

Dienstverhältnis neu. Auf Lebenszeit sollte Cranach einen Jahressold von 100 Gulden erhalten, wenn er sich im verbliebenen ernestinischen Gebiet niederlässt und für keine anderen Auftraggeber mehr tätig wird. Nach Johann Friedrichs Freilassung im Herbst des Folgejahres wurde Cranach d. Ä. nun in der neuen Residenz Weimar wieder offiziell zum Hofmaler seines Herrn. Erneut beschäftigte er zwei Lehrlinge. Und wie ein halbes Jahrhundert zuvor in Wittenberg gab es ein Sommer- und ein Wintergewand sowie die freie Beköstigung bei Hofe. Cranach zog in das Haus seiner Tochter Barbara am Markt. Nach Witten-

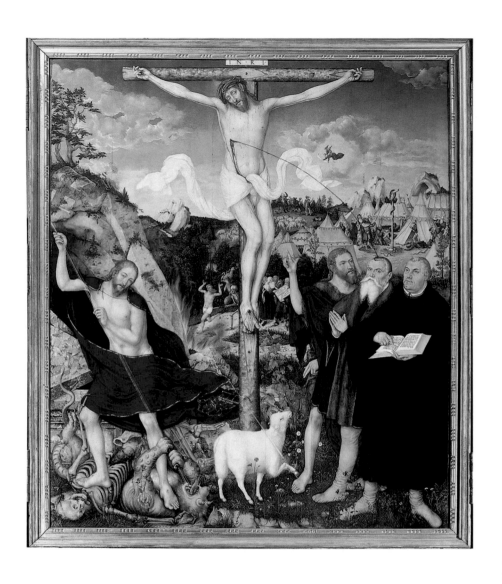

Lucas d. J. hatte sich am 20. Februar 1541 mit Barbara Brück vermählt, die ihm vier Kinder gebären sollte. Zwei Jahre später heiratete Cranachs d. Ä. Tochter Barbara den Wittenberger Patrizier Christian Brück. Die beiden reichsten Familien der Stadt waren nun eng miteinander verbunden.

Christian war der Sohn des ebenfalls allen drei Kurfürsten dienenden Kanzlers Gregor Brück, eines engen Vertrauten Luthers und Melanchthons in der Zeit der Durchsetzung der Reformation.

1544 hatte Lucas d. Ä. das Haus in der Schlossstraße an seinen Sohn abgetreten.

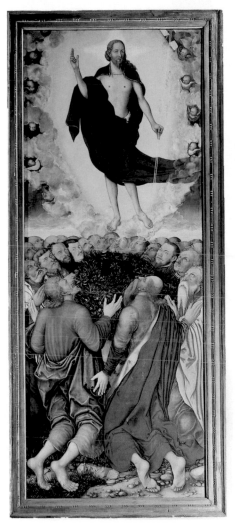
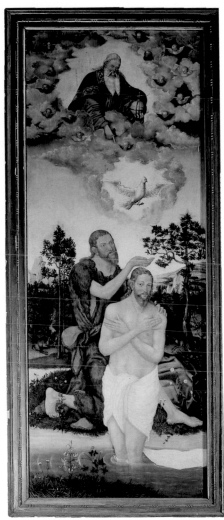

Wie vormals sein Vater bekleidete Lucas
d. J. zwischen 1549 und 1567 wichtige Äm-
ter im städtischen Rat. 1550 starb seine
Frau Barbara an der Pest. Schon im Folge-
jahr heiratete er Magdalena Schurff, eine
Nichte Melanchthons, Tochter des verstor-
benen Medizinprofessors und kursächsi-

Lucas Cranach d. J. (und Peter
Roddelstedt), Epitaph für Johann
Friedrich von Sachsen und seine
Familie (Mitteltafel und Flügelaußen-
seiten), 1553–1555, Stadtkirche
St. Peter und Paul Weimar

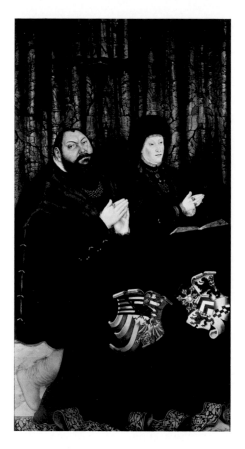

Schwager Caspar Pfreundt geführt. Hinzu sollten neue Geschäftsfelder kommen, wie Anteile an einem Zinnbergwerk. Die Schlacht bei Mühlberg und deren Folgen waren am jüngeren Cranach beinahe spurlos vorübergegangen. Wittenberg gehörte seit der Kapitulation Johann Friedrichs zum albertinischen Territorium Sachsens, auf das Karl V. die Kurwürde übertragen hatte. Kurfürst Moritz bestellte mehrere Bilder aus Lucas' Werkstatt. 1551 entstanden so zwei Herkulestafeln (Dresden), der Kampf gegen die Pygmäen, die als Kryptoporträts des Sachsen mit antirömischem Hintergrund gedeutet werden können. Aber auch sein ihm nachfolgender Bruder, der wenig kulturinteressierte Kurfürst August, dachte nicht daran, Cranach d. J. das Hofmaleramt anzutragen.

Wittenberg hatte sich nach Luthers Tod und nach der Schlacht bei Mühlberg verändert. Philipp Melanchthon führte nun die reformatorische Bewegung in gemäßigter Form, die im sogenannten zweiten Abendmahlsstreit gipfelte und eine Annäherung an den Calvinismus nicht ausschloss. Die genuine lutherische Theologie war zunächst mit Johann Friedrich und Cranach nach Weimar ausgewichen.

schen Leibarztes Augustin Schurff. Aus dieser zweiten Ehe gingen fünf Kinder hervor. Der älteste Sohn Augustin war dafür vorgesehen, die Familientradition aufrechtzuerhalten. Das Weinschankrecht durfte Lucas d. J. fortführen. Auch die Apotheke blieb in der Familie und wurde durch den

Ein Epitaph für den Vater – Der Weimarer Altar

Während des Weimarer Aufenthalts infolge der Flucht vor der Pest 1553 traf er wieder auf Peter Roddelstedt, mit dem er in Wittenberg zusammengearbeitet hatte. Gemeinsam entwickeln sie das Konzept für das ausgereifteste protestantische

Lucas Cranach d. J. (und Peter Roddelstedt), Epitaph für Johann Friedrich von Sachsen und seine Familie (linker Flügel des geöffneten Altars, Ausschnitt), 1553–1555, Stadtkirche St. Peter und Paul Weimar

Altarwerk der Cranach-Werkstatt, das Epitaph für Johann Friedrich, Sibylle und deren Familie in der Weimarer Stadtkirche St. Peter und Paul. Auftraggeber waren die drei Söhne Johann Friedrich der Mittlere, Johann Wilhelm und Johann Friedrich der Jüngere, wie auf der kürzlich rekonstruierten Predella zu lesen ist. Tatsächlich starb Herzogin Sibylle 42-jährig am 21. Februar 1554. Ihr Mann folgte ihr nur wenige Tage später am 3. März. Die Mitteltafel des Retabels spiegelt den Kern der lutherischen Rechtfertigungslehre wider, die Erlösung des Sünders allein durch den Glauben. In der Weiterentwicklung des Gesetz-und-Gnade-Motivs rückt das Kruzifix in das Zentrum des Geschehens. Die einzelnen Szenen des Alten und des Neuen Testaments sind nun in einer überzeugenden Bildkomposition zusammengefügt. Christus als Sieger über Tod und Teufel wird Johannes gegenübergestellt, der Luther und Cranach d. Ä. auf den Gekreuzigten hinweist. Die Szenerie konzentriert sich auf das Wesentliche, das Blutopfer Christi. Luther hat Kapitel 5 des Hebräerbriefes aufgeschlagen: »Darum lasset uns herzutreten mit Freudigkeit zu dem Gnadenstuhl, auf dass wir Barmherzigkeit empfangen und Gnade finden auf die Zeit, wenn uns Gnade not sein wird«. Der Blutstrahl aber trifft den betenden Cranach d. Ä. und reinigt ihn von allen Sünden. So wird aus dem Altar für Johann Friedrich auch ein Epitaph Cranachs d. J. für seinen Vater. Die eigentlichen Stifter sind auf die inneren Seitenflügel gerückt. Im Januar 1556 quittierte Lucas d. J. eine Zahlung von 571 Gulden aus Weimar. Die meisterhafte Planung des Werkes dürfte allein bei ihm gelegen haben. Roddelstedt hingegen war ein aus-gewiesener Patronenmaler, der Kartons für Tapisserien entwarf. Sicher sind ihm die baldachinartigen Vorhänge auf den Altarflügeln zuzuerkennen. Sein Spätwerk, das man heute noch in manchen Kirchen des Weimarer Umlandes betrachten kann, hat diese kompositorische Qualität der Cranachepitaphe niemals erreicht.

Weiterhin gute Jahre in Wittenberg

In der Elbestadt entwickelte sich die Auftragslage trotz der ausbleibenden Bestallung zum Hofmaler gut. 1557 lieferte Cranach d. J. Gemälde für Herzog Johann Albrecht von Mecklenburg und ein Stifterbild mit der Darstellung der Auferstehung Christi für den Leipziger Bürgermeister Leonhard Badehorn. Im Jahr darauf bestellte Albrecht von Preußen Porträts von Luther, Melanchthon, Johann Friedrich und Sibylle, wofür er 140 Gulden zahlte. Zwischen 1558 und 1573 entstanden mehrere Epitaphe, die heute noch in der Wittenberger Stadtkirche zu sehen sind. Darunter befinden sich eine Darstellung des auferstandenen Christus für den in der Stadt gestorbenen Studenten Gregor von Lamberg, eine Taufe Christi in Anwesenheit von Reformatoren für Luthers engen Freund »Doctor Pomeranus«, Johannes Bugenhagen, eine Kreuzigungsszene zum Andenken an dessen Tochter Sara Cracov, eine Geburt Christi als Weihnachtsbild für den Ratsherrn Caspar Niemegk und ein Stifterbild Christi mit dem Gotteslamm auf den Schultern für den Juristen Friedrich Drachstedt. Bemerkenswert ist auch das nach 1569 entstan-

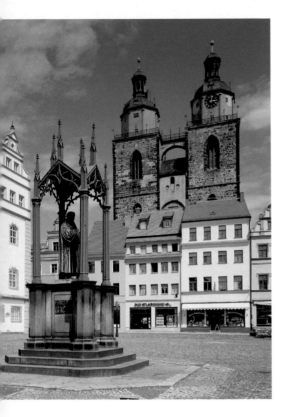

Der Augsburger Religionsfrieden 1555 sprach den lutherischen Reichsständen freie Glaubensausübung zu und brachte die Reformation zum vorläufigen Abschluss. Das sogenannte konfessionelle Zeitalter bedeutete zunächst stabile Jahre und führte zu einer Modernisierung der frühneuzeitlichen Gesellschaft. 1560 hatte Cranach d.J. Steuern für zwei Häuser, für Land, Wiesen, Weinausschank und das Braurecht gezahlt. Es ging ihm gut, er gehörte damit noch immer zu den reichsten Wittenberger Bürgern. Allerdings sollte er 1567 in unglückliche politische Verwicklungen geraten. Sein Schwager Christian Brück war in die Grumbachschen Händel, einem aussichtslosen Versuch zur Wiedererlangung der Kurwürde für die Ernestiner verstrickt, wurde zum Tode verurteilt und geviertelt. Lucas zog sich danach aus der Kommunalpolitik zurück. Mittlerweile hatte er das fünfzigste Lebensjahr vollendet. Niemand benötigte mehr Bilder für die reformatorische Propaganda. Kurfürst August wurde in dieser Zeit zu seinem wichtigsten Auftraggeber. 1571 bestellte er eine Ahnengalerie von 48 Porträts für Schloss Augustusburg und sandte ihm sein Mündel Zacharias Wehme zur Ausbildung. Im Jahr darauf malte Lucas d.J. einen Altar für das neue Schloss Annaburg, nach 1578 folgen weitere Fürstenbildnisse in Augusts Auftrag für Erzherzog Ferdinand II. von Österreich, der damit seine Porträtsammlung auf Schloss Ambras (heute in Wien) vervollständigte.

dene Epitaph für Paul Eber, Schüler Melanchthons und Mitglied der Theologischen Fakultät, das das biblische Geschehen im Weinberg des Herrn unter Mitwirkung der Reformatoren schildert. Links verwüsten die katholischen Kleriker die Weinstöcke und schütten Steine in den Brunnen. Rechts arbeiten Luther und seine Mitstreiter, sie lockern den Boden und wässern die Pflanzen.

Markt und Stadtkirche in Wittenberg

Lucas Cranach d.J., Die Reformatoren im Weinberg (Epitaph für Paul Eber, Ausschnitt), 1569, Stadtkirche St. Marien Wittenberg

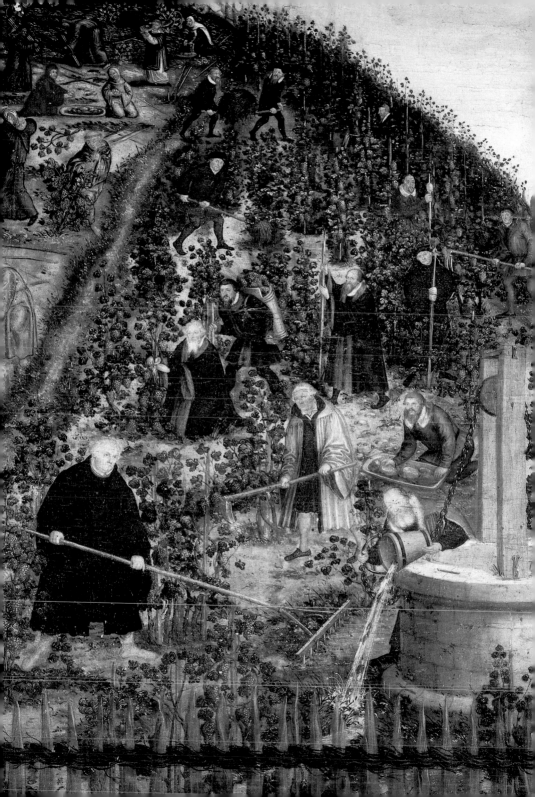

Zum Spätwerk Cranachs d. J. gehört der herzförmige Altar für die Kapelle des Colditzer Schlosses (heute in Nürnberg), der 1584 fertiggestellt wurde. Auffällig ist die Verwandtschaft des zentralen Geschehens auf dem Kalvarienberg zur Szenerie der Mitteltafel des 1540 entstandenen Kreuzigungstriptychons in Aschaffenburg. Daraus könnte auch für dieses Werk auf die Autorschaft des jüngeren Cranach geschlossen worden. Als er den Kurfürsten im Jahr zuvor während einer Jagd im Colditzer Forst begleitet hatte, sah er sich die örtlichen Gegebenheiten für seinen Auftrag an. August schoss ein großes Wildschwein. Um mit seiner Trophäe prahlen zu können, ließ er von Lucas gleich mehrere Bildnisse für befreundete Herrscher anfertigen.

Das Ende einer Ära

Ein letztes Cranach d. J. zugeschriebenes Gemälde dürfte die Bekehrung oder Blendung des Paulus, das Epitaph für den Philologen Veit Winsheim (Oertel) sein, das zu dessen Gedenken für die Wittenberger Stadtkirche entstand. Unmittelbar nach dessen Fertigstellung muss Lucas d. J. gestorben sein. Am 25. Januar 1586 verschied er im Alter von 70 Jahren. Seine Frau Magdalena überlebte ihn um zwei Jahrzehnte. Von den neun Kindern aus beiden Ehen waren vier früh gestorben. Lucas der Jüngste wurde Torgauer Ratsherr und später Verwalter der Fürstenschule St. Afra in Meißen. Im 1554 geborenen, ältesten Sohn Augustin aus der zweiten Ehe, hatte sich die 80-jährige Tradition der Wittenberger

Cranach-Werkstatt eigentlich fortsetzen sollen. Augustin heiratete Marie Selfisch, die Tochter eines Wittenberger Buchhändlers und war angeblich um 1572 in die Werkstatt Cranachs d. J. eingetreten. Wie seine Vorfahren gehörte er ebenfalls dem städtischen Rat an, war Kämmerer und Stadtrichter. Auch sein 1586 erstgeborener Sohn, Lucas III., soll Maler geworden sein. Allerdings lassen sich beiden Nachfahren keine Werke zuordnen. Viel wahrscheinlicher ist, dass die Werkstatt schon 1588 von Augustin aufgegeben wurde. Kurfürst Christian I. von Sachsen erwarb ein ganzes Konvolut von Gemälden und Grafiken für seine Kunstkammer in Dresden. So erklärt sich auch, dass für Cranach d. J. unmittelbar nach seinem Ableben kein gemaltes Epitaph entstanden ist. Erst nach dem Tod Magdalenas 1606 wurde ihm und seinen beiden Gemahlinnen ein Gedenkrelief mit der Darstellung der Grablegung Christi gewidmet, das der Dresdner Bildhauer Sebastian Walther schuf.

1571 hatte Cranach d. J. ein überlebensgroßes frontales Kruzifix (Lutherhaus Wittenberg) geschaffen, das auf jegliches Beiwerk, sogar auf die Seitenwunde, verzichtet. Christus in völliger Einsamkeit scheint am Leben zu sein und den an ihn glaubenden Betrachter zu beruhigen. Die Botschaft auf den beiden Inschrifttafeln endet mit dem Satz »Die Heilstat ist vollbracht, die Worte des alten Propheten haben sich erfüllt; so ist denn das Ende meines Lebens der Beginn des Deinen.«

Lucas Cranach d. J., Christus am Kreuz, 1571, Stiftung Luthergedenkstätten, Lutherhaus Wittenberg

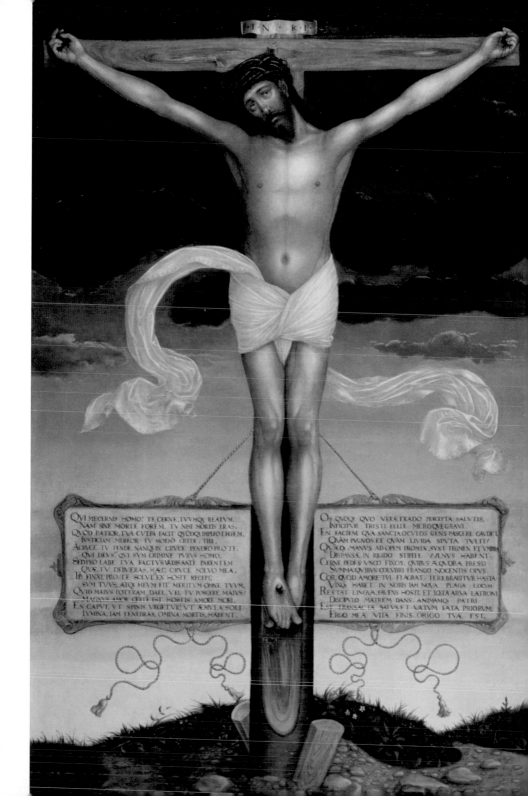

Es wird Zeit anzuerkennen, dass das Werk Cranachs d. J. dem Œuvre des Vaters in der Qualität in nichts nachsteht. Das grandiose Epitaph für Johann Friedrich und seine Familie in der Weimarer Stadtkirche St. Peter und Paul oder der Herzaltar für die Schlosskapelle in Colditz belegen dies auf beeindruckende Weise.

Weiterführende Literatur (Auswahl)

Max J. FRIEDLÄNDER/Jakob ROSENBERG/Gary SCHWARTZ (Hrsg.), Die Gemälde von Lucas Cranach, Basel 1979 • Claus GRIMM/Johannes ERICHSEN/Evamaria BROCKHOFF (Hrsg.), Lucas Cranach. Ein Maler-Unternehmer aus Franken (Katalog zur Bayerischen Landesausstellung in Kronach), Coburg 1994 • Gunnar HEYDENREICH, »… dass Du mit wunderbarer Schnelligkeit malest« Virtuosität und Effizienz in der künstlerischen Praxis Lucas Cranachs d. Ä. In: Bodo BRINKMANN (Hrsg.), Cranach der Ältere (Katalog zur Ausstellung in Frankfurt am Main und London), Ostfildern 2007 • Berthold HINZ, Lucas Cranach d. Ä., Reinbek bei Hamburg 1993 • Dieter KOEPPLIN/Tilman FALK, Lucas Cranach. Gemälde, Zeichnungen, Druckgrafik (Katalog der Ausstellung in Basel), Basel/Stuttgart, Bd. I 1974, Bd. II 1976 • Eva LÖBER/Cranach-Stiftung (Hrsg.), Lucas Cranach d. Ä. und die Cranachhöfe in Wittenberg, Halle 1998 • Guido MESSLING, Die Welt des Lucas Cranach (Katalog zur Ausstellung in Brüssel), Leipzig 2010 • Stefan RHEIN, Lucas Cranach der Jüngere, Spröda 2015 • Werner SCHADE, Die Malerfamilie Cranach, Dresden 1974 • Marlies SCHMIDT/Cranach-Stiftung (Hrsg.), Maler Lucas aus Kronach, Wittenberg 2011 • Günter SCHUCHARDT, Lucas Cranach d. Ä. Orte der Begegnung, Leipzig 1994 • Günter SCHUCHARDT (Hrsg.), Cranach, Luther und die Bildnisse (Katalog zur Ausstellung auf der Wartburg), Regensburg 2015 • Ingrid SCHULZE, Lucas Cranach d. J. und die protestantische Bildkunst in Sachsen und Thüringen, Bucha 2004 • Rainer STAMM (Hrsg.), Lucas Cranach der Schnellste (Katalog zur Ausstellung in Bremen), Bremen 2009 • Andreas TACKE, Der katholische Cranach, Mainz 1992 • Martin WARNKE, Cranachs Luther. Entwürfe für ein Image, Frankfurt am Main 1984.

Lucas Cranach d. J., Anbetung der Hirten
(Epitaph für Caspar Niemegk), 1564,
Stadtkirche St. Marien Wittenberg

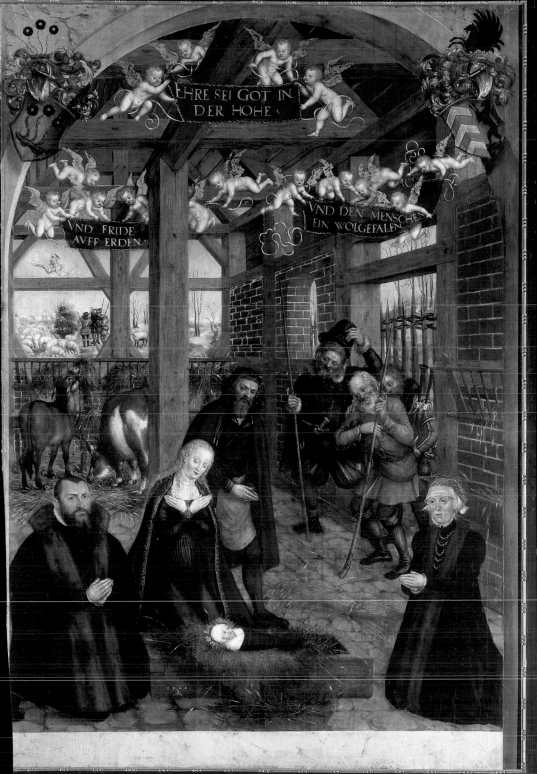

Seite 2: Lucas Cranach d. Ä., Geburt Christi, um 1510–1515, Domstift Naumburg

Seite 4: Lucas Cranach d. Ä., Junge Mutter mit Kind (auch »Buße des heiligen Johannes Chrysostomos«), um 1525, Wartburg-Stiftung Eisenach

Vordere Umschlagseite: Lucas Cranach d. Ä., Selbstbildnis, Ausschnitt aus: Heilige Sippe, um 1510–1512, Akademie der bildenden Künste Wien

Vordere Umschlagseite, innen: Lucas Cranach d. Ä., Madonna mit der Weintraube, um 1537, Wartburg-Stiftung Eisenach

Rückwärtige Umschlagseite, innen: Lucas Cranach d. J., Fragment einer Bären- und Hirschjagd, um 1570, Wartburg-Stiftung Eisenach (Dauerleihgabe der Bundesrepublik Deutschland)

Bildnachweis
Akademie der bildenden Künste Wien: vordere Umschlagseite, S. 6
Constantin Beyer, Weimar: S. 2, 15, 27, 35, 37, 38, 39, 40, 42, 43, 47
Kunstsammlungen der Veste Coburg: S. 9
Museum der Bildenden Künste Leipzig: S. 16, 30
Lutz Naumann: S. 25
Städel Museum Frankfurt am Main: S. 14
Stiftung Luthergedenkstätten in Sachsen-Anhalt: S. 13, 45
Stiftung Schloss Friedenstein Gotha: S. 11, 19, 24, 32, 33
Wartburg-Stiftung Eisenach: vordere Umschlagseite, innen, S. 4, 20, 21, 22, 29,
 rückwärtige Umschlagseite, innen

Bibliografische Information der Deutschen Nationalbibliothek
Die Deutsche Nationalbibliothek verzeichnet diese Publikation in der
Deutschen Nationalbibliografie; detaillierte bibliografische Daten
sind im Internet über http://dnb.dnb.de abrufbar.

1. Auflage 2015
© 2015 Verlag Schnell & Steiner GmbH,
Leibnizstraße 13, 93055 Regensburg
Umschlag und Satz: typegerecht, Berlin
Druck: Erhardi Druck GmbH, Regensburg
ISBN 978-3-7954-3018-4

Weitere Informationen zum Verlagsprogrammerhalten Sie unter:
www.schnell-und-steiner.de